武器线描手绘教程

战机篇

吴海燕 编著

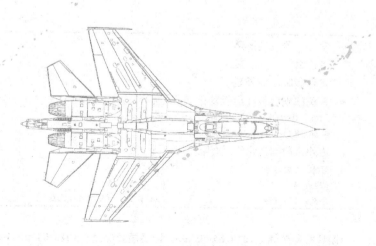

人民邮电出版社

北京

图书在版编目（CIP）数据

武器线描手绘教程. 战机篇 / 吴海燕编著. -- 北京：
人民邮电出版社，2023.9（2024.5重印）
ISBN 978-7-115-62269-3

Ⅰ. ①武… Ⅱ. ①吴… Ⅲ. ①军用飞机—绘画技法—
教材 Ⅳ. ①J211.21

中国国家版本馆CIP数据核字(2023)第137740号

内 容 提 要

你是否十分想将自己喜欢的实物绘制出来，但无从下手？你是否想提高自己的绘画技能，但不知从何学起？线描绘画技巧非常适合零基础者入门，能让你轻松上手并不断提升自己的绘画水平。通过学习线描绘画技巧，你可以更好地描绘你的心爱之物，还能因为学习到新技能而丰富自己的兴趣爱好和生活。

本书是战机线描零基础入门教程，共5章。第1章介绍线描绘画基础知识；第2章为战机及战机线描基础技法介绍；第3～5章是案例绘制详解，包括小型、中大型及特殊形状战机3类案例，案例的编排由易到难，步骤细致详尽，适合新手入门。读者通过本书可以尽享学习线描绘画的乐趣。

本书适合绘画零基础者使用，特别是小"军迷"群体。

◆ 编　著　吴海燕
　责任编辑　陈　晨
　责任印制　周昇亮

◆ 人民邮电出版社出版发行　　北京市丰台区成寿寺路 11 号
　邮编　100164　　电子邮件　315@ptpress.com.cn
　网址　https://www.ptpress.com.cn
　涿州市殷润文化传播有限公司印刷

◆ 开本：700×1000　1/16
　印张：6　　　　　　　　　2023 年 9 月第 1 版
　字数：124 千字　　　　　　2024 年 5 月河北第 4 次印刷

定价：29.90 元

读者服务热线：(010)81055296　印装质量热线：(010)81055316
反盗版热线：(010)81055315
广告经营许可证：京东市监广登字 20170147 号

CONTENTS

目录

第 1 章
线描绘画基础知识 / 05

1.1 线描绘画的特点 / 06
1.2 绘制工具 / 07
1.3 基础技巧 / 08

第 2 章
战机及战机线描基础技法 / 09

2.1 战机的范围与分类 / 10
2.2 战机基本结构 / 11
2.3 战机线描的线条运用 / 12

第 3 章
小型战机 / 13

3.1 福克Dr.I战斗机 / 14
3.2 Bf-109战斗机 / 19
3.3 斯帕德XIII战斗机 / 23
3.4 喷火式战斗机 / 27
3.5 P-51战斗机 / 31
3.6 雅克-17亚声速战斗机 / 35
3.7 P-47战斗机 / 39

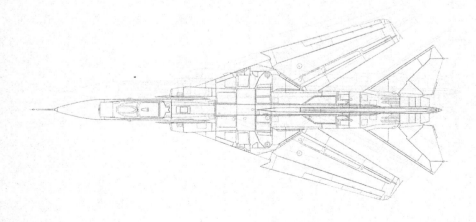

第 4 章
中大型战机 / 43

4.1 米格-23超声速战斗机 / 44

4.2 F-16轻型战斗机 / 48

4.3 雅克-141垂直起降战斗机 / 52

4.4 F-14超声速舰载战斗机 / 56

4.5 B-17轰炸机 / 60

4.6 苏-27重型战斗机 / 64

4.7 B-1远程轰炸机 / 68

4.8 B-52重型轰炸机 / 72

4.9 图-4远程战略轰炸机 / 76

第 5 章
特殊形状战机 / 80

5.1 B-2隐形轰炸机 / 81

5.2 AH-1武装直升机 / 85

5.3 P-38战斗机 / 89

5.4 AH-64武装直升机 / 93

CHAPTER 1
第 1 章
线描绘画基础知识

1.1 线描绘画的特点

线描是绘画的基本技法之一，是指运用线条来描绘画面。线描的艺术表现力在于运用线条的密度、曲直和排列变化，并以黑白的形式来呈现所绘形象。

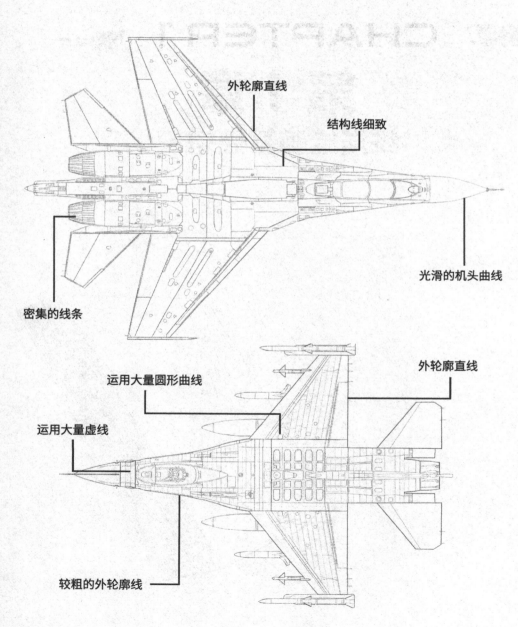

外轮廓直线

结构线细致

光滑的机头曲线

密集的线条

运用大量圆形曲线

外轮廓直线

运用大量虚线

较粗的外轮廓线

1.2 绘制工具

　　本书用到的画笔有两种：一种是画草图时的起稿用笔，一般用普通铅笔；另一种是确定线稿时的定稿用笔，一般用签字笔、圆珠笔或钢笔等。

起稿用笔

定稿用笔

画纸　　　　　　　　　　辅助工具

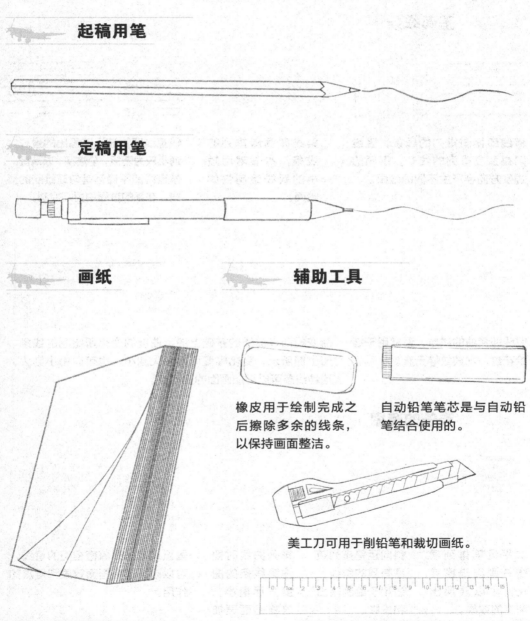

橡皮用于绘制完成之后擦除多余的线条，以保持画面整洁。

自动铅笔笔芯是与自动铅笔结合使用的。

美工刀可用于削铅笔和裁切画纸。

线描绘画用普通的 A4 打印纸即可。

尺子用于绘制较长的直线。

1.3 基础技巧

线条是画面的基础，对于线描绘画尤为重要。认识线条并了解其特性和排列方法，可为后续的绘制打下良好的基础。

基础线条

横线即横向排列的线条，竖线则是直立排列的线条，不同的线条方向会产生不同的效果。

斜线即倾斜排列的线条，本书常用短小的斜线绘制物体暗面。

快直线即快速运笔画出的直线，通常较为随意，前端实，末端虚。慢直线即平稳运笔匀速绘制的直线，在画的过程中更好控制。

曲线即弯曲的线条，通常用于描绘花纹、水波纹等元素。

渐变线即在曲线的基础上加上曲度的变化所绘制的线条。如上图所示，变化幅度可以由大到小，也可以由小到大。这种线条可以增加画面的灵活性。

线条的疏密

水平运笔排列横线并画出疏密变化，可以展现出渐变的效果。

斜向运笔排列疏密有致的斜线，适用于绘制暗面和投影。

排列曲线时要注意线条的曲度要尽量小，这样画面更加工整。

垂直运笔排列疏密相间的直线，可以起到丰富画面效果和层次的作用。

CHAPTER 2

第 2 章
战机及战机线描基础技法

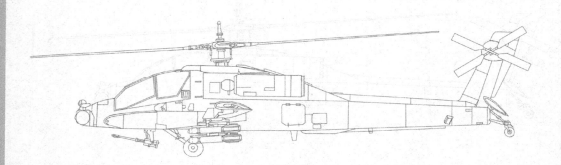

2.1 战机的范围与分类

本书所绘战机是指参加战斗、保障战斗或进行训练等执行相关任务的飞机的总称，并非特指战斗机。

根据用途和功能，战机可以分为多个类别，包括歼击机、轰炸机、攻击机、多用途战斗机、武装直升机、电子战机、预警机和教练机等。

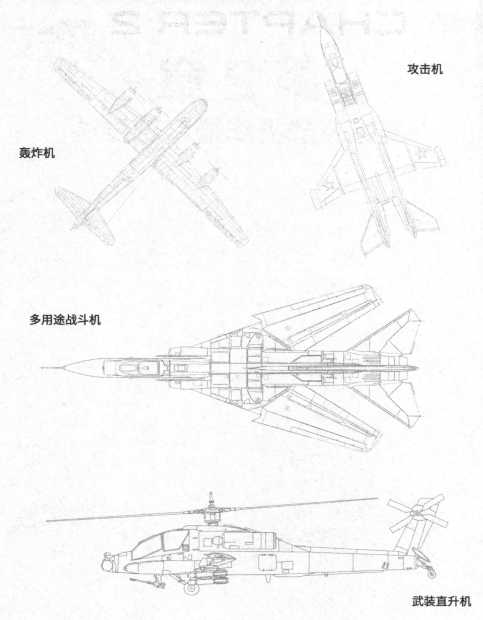

攻击机

轰炸机

多用途战斗机

武装直升机

2.2　战机基本结构

　　战机的结构一般包括以下几个主要部分：机头、机身、机翼、尾翼、起落架、动力系统、武器系统和电子设备。以上是战机的基本结构，每个部分都有特定的功能和作用，其共同构成了一架完整的战机。不同战机的结构可能会有差异，因为它们的设计和用途各不相同。绘制时应先对所绘战机的外形和结构有所了解，这样才能画出外形和结构都准确的战机。

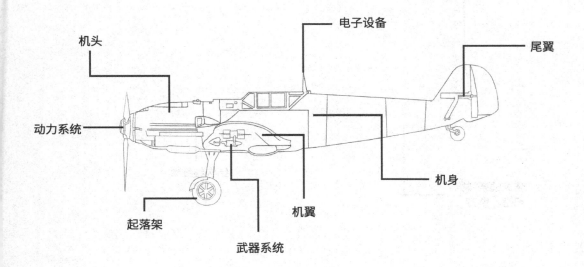

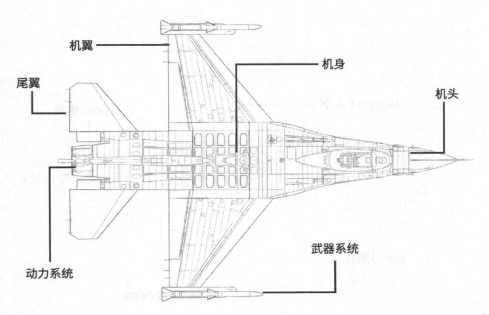

2.3 战机线描的线条运用

　　绘制战机时要采用平滑流畅的线条勾勒其基本轮廓；内部结构线略细，并描绘得相对细致。考虑到战机的复杂结构，绘制时需细致入微，确保线条清晰可辨，避免混淆。

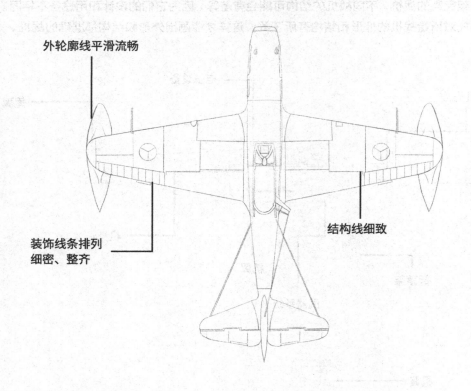

外轮廓线平滑流畅

装饰线条排列
细密、整齐

结构线细致

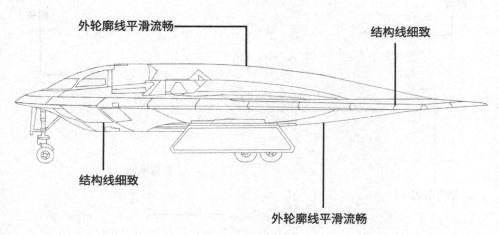

外轮廓线平滑流畅

结构线细致

结构线细致

外轮廓线平滑流畅

CHAPTER 3
第３章
小型战机

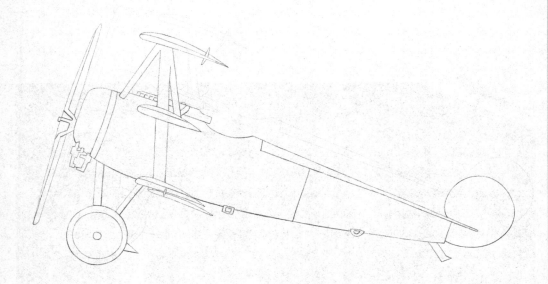

∃.1 福克Dr.I战斗机

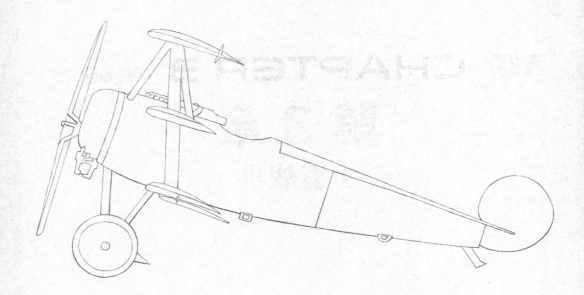

福克Dr.I战斗机特点分析

　　福克 Dr.I 战斗机因机身轻巧且具有较强的升力而备受赞誉。该战斗机拥有出色的爬升率和机动性，在空中格斗中表现卓越。从侧面观察，该战斗机的外形呈现出一颗子弹的形状，机身前端较宽，外轮廓具有一定的弧度，随着向后延伸，机身逐渐变窄。绘制该战斗机的外形相对比较简单，多采用较长的线条勾勒，线条应稍带弧度，注意线条连接处的平滑顺畅。准确把握外形和机翼的位置是绘制过程中的关键点。

福克Dr.I战斗机的绘制

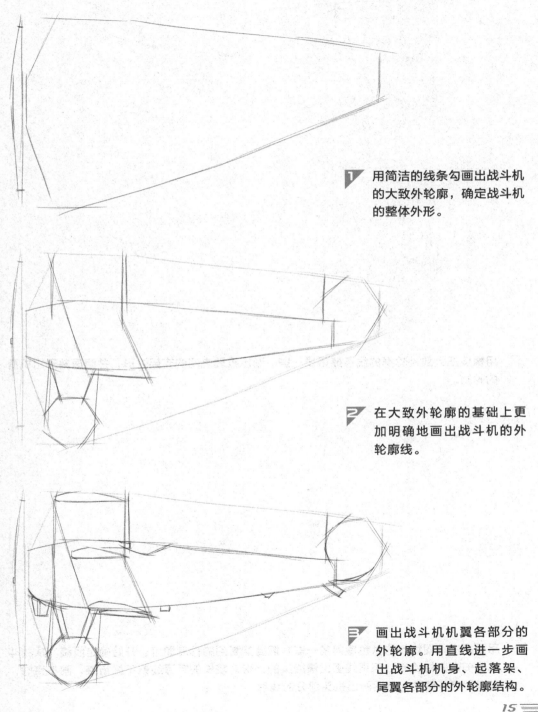

1 用简洁的线条勾画出战斗机的大致外轮廓，确定战斗机的整体外形。

2 在大致外轮廓的基础上更加明确地画出战斗机的外轮廓线。

3 画出战斗机机翼各部分的外轮廓。用直线进一步画出战斗机机身、起落架、尾翼各部分的外轮廓结构。

用橡皮把大致外轮廓的线条擦得浅一些。画出机翼之间的支架外形，并明确刻画出机身的轮廓。

用橡皮把草图线条的颜色擦得浅一些，擦到能看到的程度即可。开始确定线稿，从战斗机最前端开始绘制，用直线画出螺旋桨的外形。较长的笔直线条不好衔接，画不直时，可以用尺子辅助。随后画出机头部分的线稿。

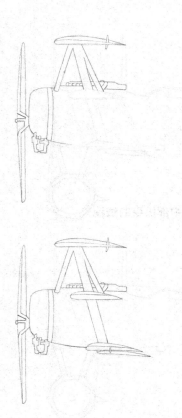

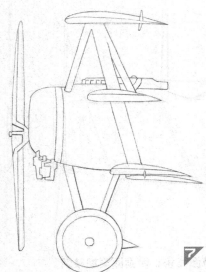

画出最上面的机翼的外形，依次往下绘制其余 2 个机翼的外形。中间的机翼与其余 2 个
机翼之间的距离是相等的，注意其位置要画准确。

画出战斗机起落架的外形。在绘制弧线时，可以移动画
纸以寻找合适的角度，从而准确绘制出轮子的外形。

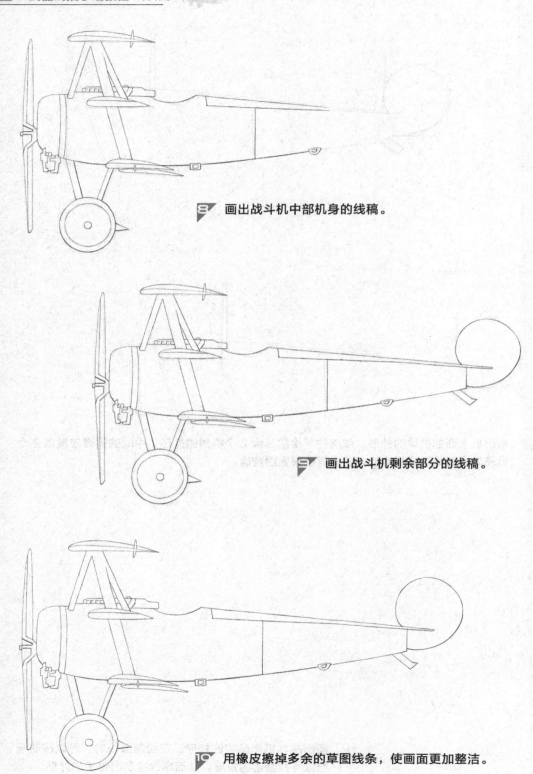

8 画出战斗机中部机身的线稿。

9 画出战斗机剩余部分的线稿。

10 用橡皮擦掉多余的草图线条，使画面更加整洁。

3.2　Bf-109战斗机

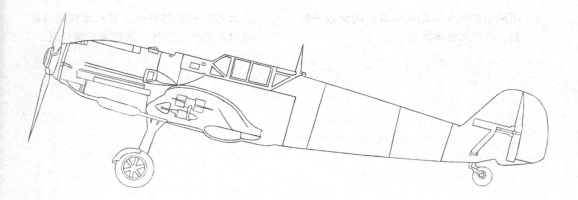

Bf-109战斗机特点分析

　　Bf-109 战斗机由巴伐利亚飞机厂设计，巴伐利亚飞机厂于 1938 年 7 月改名为梅塞施米特飞机厂，因此该战斗机也被称为 Me-109 战斗机。该战斗机采用了当时最先进的空气动力学外形设计，以及可收放的起落架、可开合的座舱盖、自动襟翼和下单翼等创新设计。绘制时需准确捕捉机身、机翼、尾翼等部分的比例关系，尤其要注意对前半部分结构细节的准确描绘。

Bf-109战斗机的绘制

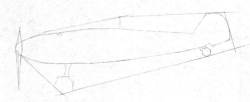

1 用简洁的线条勾勒出战斗机的大致外轮廓，确定其整体外形。

2 在大致外轮廓的基础上进一步精确绘制战斗机的外轮廓线，准确呈现其外观。

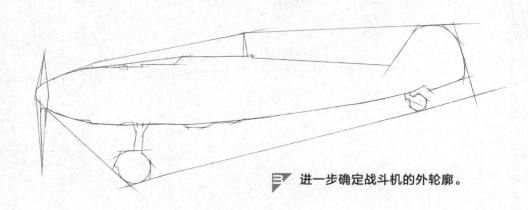

3 进一步确定战斗机的外轮廓。

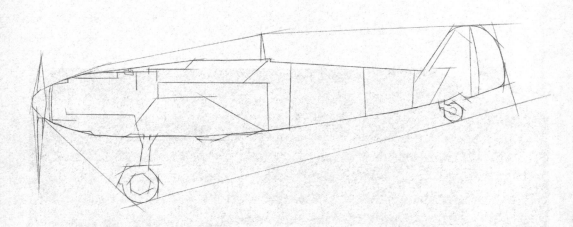

4 确定战斗机各部位的结构与形状，完成草图的绘制。

用橡皮把草图线条的颜
色擦得浅一些,擦到能
看到的程度即可。开始
确定线稿,从战斗机最
前端开始绘制,画出螺
旋桨的外形,随后画出
机头部分的外形。

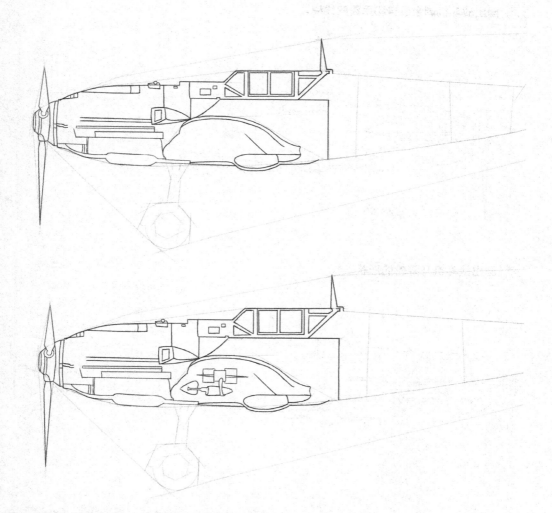

向右逐步画出座舱和机翼等的形状与细节。

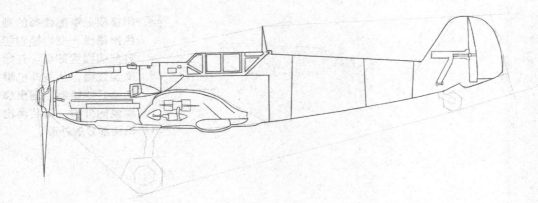

7 画出战斗机剩余机身和尾翼的线稿。

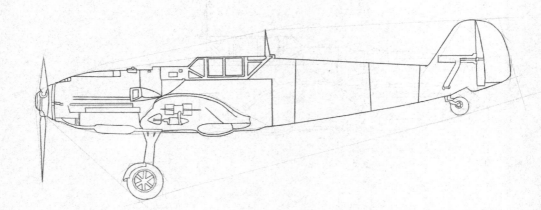

8 画出战斗机升降轮的形状。

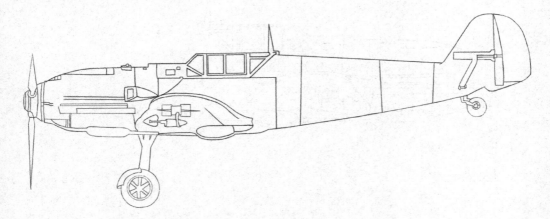

9 用橡皮擦掉多余的草图线条，使画面更加整洁。

∃.∃　斯帕德XIII战斗机

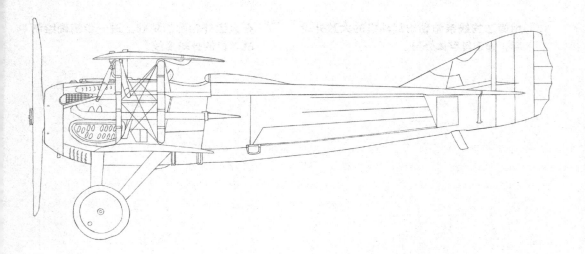

斯帕德XIII战斗机特点分析

　　斯帕德 XIII 战斗机单座单发双翼，是在斯帕德 VII 战斗机和未大量生产的 12 型飞机的基础上改进而来的。由于其发动机的布局，它被赋予了"急速斯帕德"的绰号。在绘制该战斗机的线稿时，需要根据选定的角度准确确定飞机的比例和细节，以确保最终呈现出正确的外观。

斯帕德XIII战斗机的绘制

1 用简洁的线条勾勒出战斗机的大致外轮廓，确定其整体外形。

2 在大致外轮廓的基础上进一步精确绘制战斗机的外轮廓线。

3 进行更加细致的描绘，准确确定战斗机的外轮廓。

4 确定机翼之间的支架外形，并进一步明确勾勒出战斗机前半部分的外轮廓。随后确定战斗机后半部分表面的结构，完成整个草图的绘制。

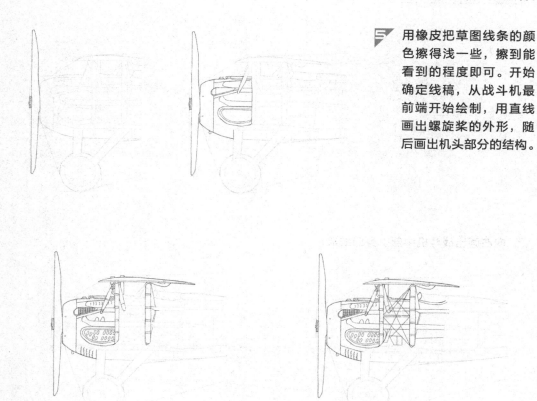

用橡皮把草图线条的颜色擦得浅一些，擦到能看到的程度即可。开始确定线稿，从战斗机最前端开始绘制，用直线画出螺旋桨的外形，随后画出机头部分的结构。

画出机头部分的细节，向后继续绘制机翼结构和支架。侧视图的机翼部分比较复杂，绘制时要注意准确表现不同结构间的前后关系。

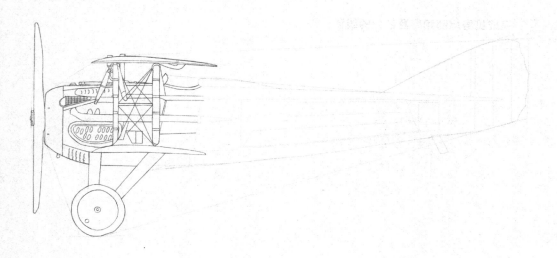

画出机头底部、下层机翼和起落架的外轮廓。

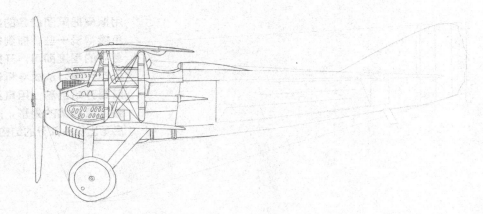

8 向右画出战斗机中部机身的线稿。

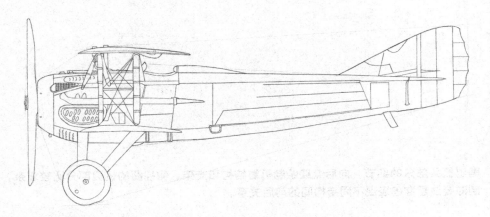

9 完成机身尾部和尾翼部分的线稿。

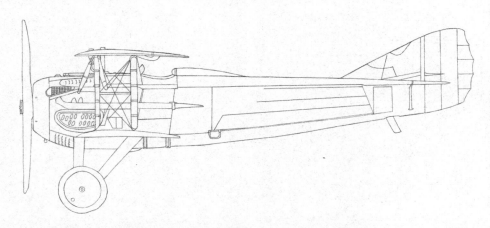

10 用橡皮擦掉多余的草图线条，使画面更加整洁。

3.4　喷火式战斗机

喷火式战斗机特点分析

　　喷火式战斗机是由罗尔斯·罗伊斯公司生产的流线型飞机，其特点在于半锥形的机头与当时大多数飞机平坦且粗大的机头有所不同，因此具有较小的阻力。其中后部机身采用半硬壳结构；机翼采用椭圆平面形状的悬臂式下单翼，具备优良的气动特性和较高的升阻比。该战斗机的结构相对简单，非常适合用流畅的线条进行绘制。在绘制长线条时需要注意捕捉线条的曲度，力求平滑流畅，确保准确呈现飞机的外形。

喷火式战斗机的绘制

1 用直线确定喷火式战斗机的外形边界。

2 在外形边界的基础上明确战斗机主体的位置和大致轮廓。

3 用稍短的直线确定战斗机各部位的外轮廓。

4 确定战斗机各部位的结构线和图案,完成草图的绘制。

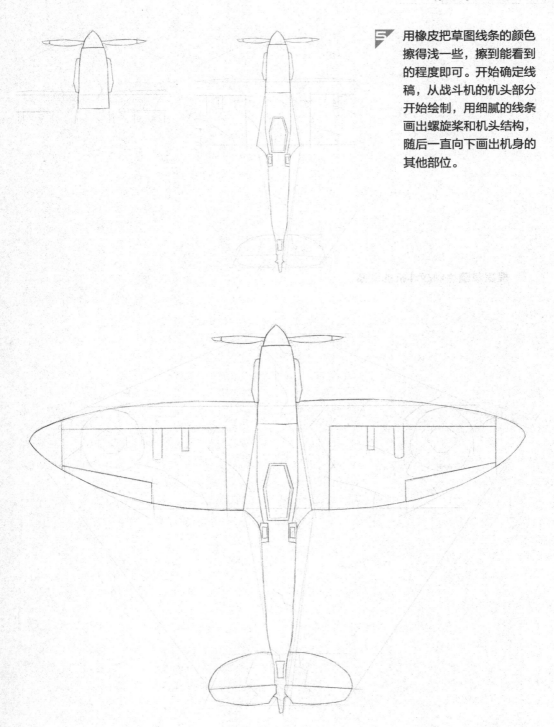

用橡皮把草图线条的颜色擦得浅一些，擦到能看到的程度即可。开始确定线稿，从战斗机的机头部分开始绘制，用细腻的线条画出螺旋桨和机头结构，随后一直向下画出机身的其他部位。

画出战斗机机翼和尾翼的外形及各拼接处等小结构，各部位的位置要画准确。尤其是在绘制机翼时，需要确保两侧机翼对称。

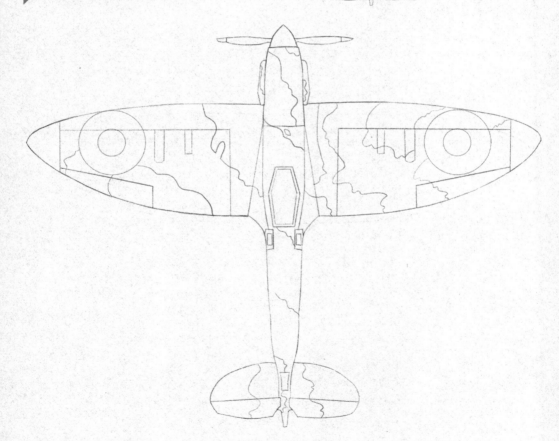

7 根据草图绘制战斗机的图案。

8 用橡皮擦掉多余的草图线条，使画面更加整洁。

3.5　P-51战斗机

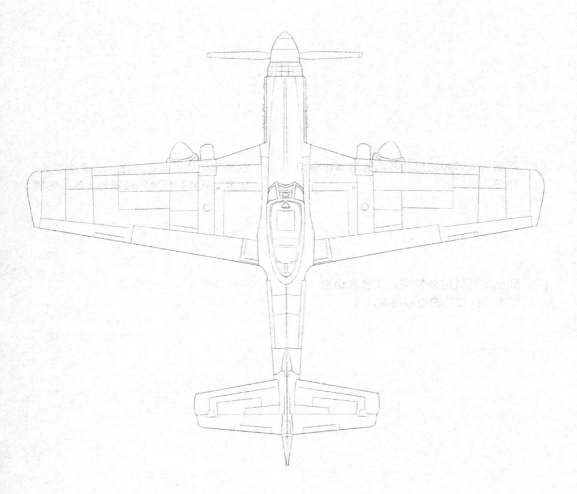

P-51战斗机特点分析

　　P-51战斗机，绰号"野马"，采用了先进的层流翼型与新型全金属张紧蒙皮，机身设计高度简洁。绘制该战斗机时，需要突出其流线型的机身形状和优雅的机翼设计，以捕捉其经典而优雅的外观特点，表现其独特的形象和风采。

P-51战斗机的绘制

1 用直线大致勾勒出战斗机的基本比例和边界。

2 在外形边界的基础上进一步明确机头、机身、机翼和尾翼的位置与大致外轮廓。

3 细化战斗机的外轮廓，注意准确描绘每个部位的曲线和边缘。

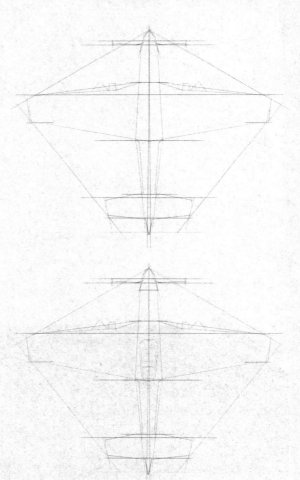

4 突出描绘战斗机驾驶舱的结构。

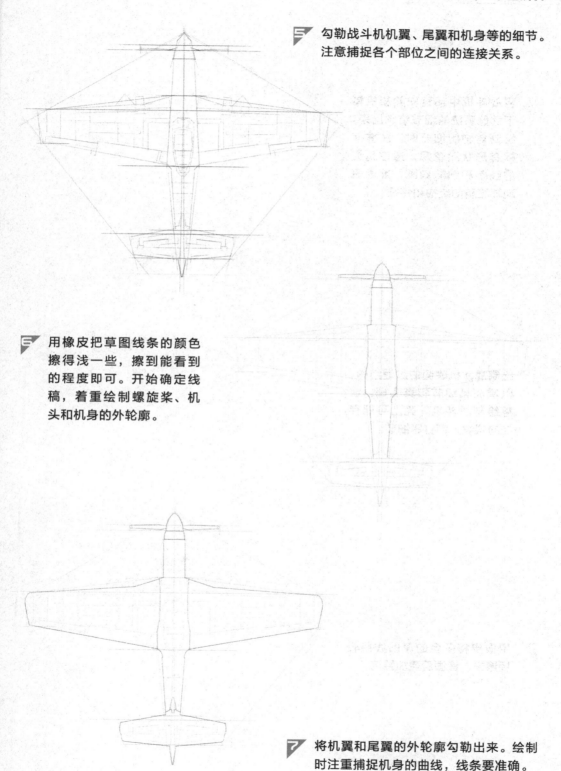

勾勒战斗机机翼、尾翼和机身等的细节。
注意捕捉各个部位之间的连接关系。

用橡皮把草图线条的颜色
擦得浅一些，擦到能看到
的程度即可。开始确定线
稿，着重绘制螺旋桨、机
头和机身的外轮廓。

将机翼和尾翼的外轮廓勾勒出来。绘制
时注重捕捉机身的曲线，线条要准确。

8 将战斗机中部驾驶舱和机翼下武器系统的细节绘制出来。绘制驾驶舱细节时，注重捕捉其形状和轮廓，通过精细的线条和细节刻画，准确表现驾驶舱的结构和特征。

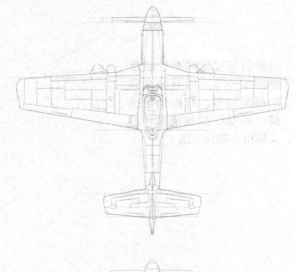

9 绘制战斗机表面的纹理结构，以增加其细节和真实感。注意绘制战斗机外壳上可能存在的螺纹、铆钉等细节。

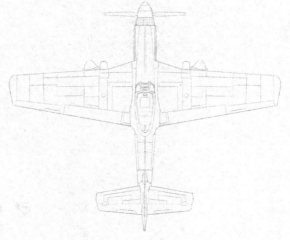

10 用橡皮将多余的草图线条轻轻擦去，使画面更加整洁。

3.6　雅克-17亚声速战斗机

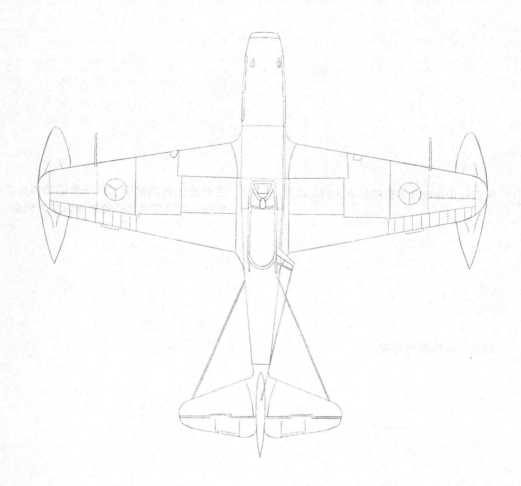

雅克-17亚声速战斗机特点分析

雅克-17亚声速战斗机具有小巧轻便的特点，有较强的机动性。该战斗机采用流线型的机身设计，机身较窄且修长，可减少阻力并提高速度、增强机动性。不过，现在我们只能在各大航展的教练机展台上看到其身影。总体来说，该战斗机外形简洁，表面纹理也比较少，这种造型大大降低了我们绘画的难度。绘画时，注意多运用平滑流畅的长线条，这样可以很好地表现出这种战斗机的动感效果。

雅克-17亚声速战斗机的绘制

1 用直线勾勒出战斗机的基本比例和边界。

2 在外形边界的基础上进一步明确机头、机身、机翼和尾翼的位置与大致外轮廓。

3 细化战斗机的外轮廓。

4 用简洁的直线勾勒出战斗机的座舱和表面的纹理结构等。完成草图的绘制。

用橡皮把草图线条的颜色擦得
浅一些，擦到能看到的程度即
可。开始确定线稿，勾画出机
头、机身和尾翼的形状。

用长线条画出两侧机翼的外
形。对侧的位置要画准确，尽
量保持一致。

进一步描绘机头、座舱、机身
和尾翼的主要结构，以使其更
加精确。

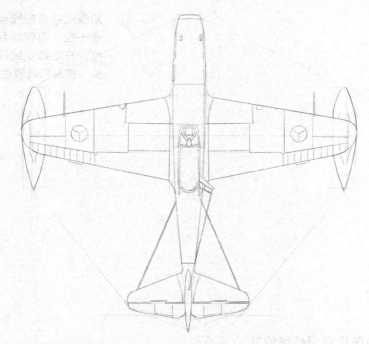

8 添加各部位的纹理结构和图案，进一步增加战斗机的质感。

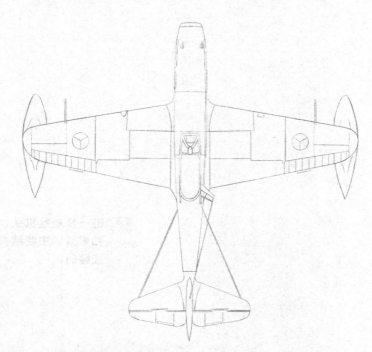

9 用橡皮擦掉多余的草图线条，使画面更加整洁。

∃.7 P-47战斗机

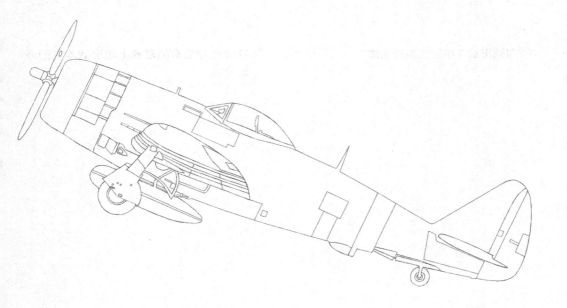

P-47战斗机特点分析

　　P-47 战斗机，绰号"雷电"，是一款强大而稳定的战斗机。由于其机身相较于其他战斗机更为壮硕，因此被戏称为"水罐"。该战斗机具有庞大而鲜明的外形，包括圆润的机身、宽大的机翼和尾翼，以及突出的前进气口和后方机身的空气出口。绘制时需要注意捕捉该战斗机独特的机身比例和曲线，尤其要突出其厚重感和强大气势。

P-47战斗机的绘制

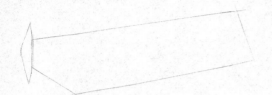

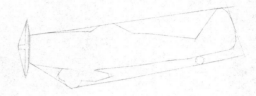

1 勾画出战斗机的大致外轮廓。

2 在大致外轮廓的基础上画出战斗机的外轮廓线。

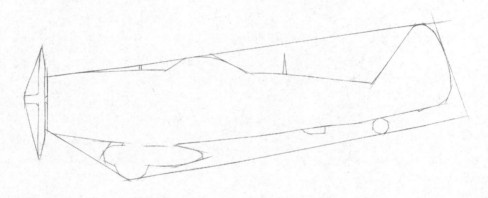

3 明确外轮廓细节，包括螺旋桨连接轴、机身外轮廓形状。

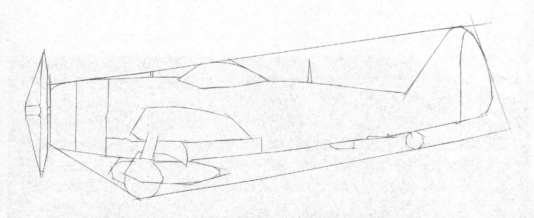

4 进行更加细致的描绘，以进一步明确战斗机的外轮廓和各主要部位的结构。这将有助于捕捉战斗机的细节和特征，完成草图的绘制。

用橡皮把草图线条的颜色擦得浅一些，仅保留可见程度。开始确定线稿，从战斗机最前端开始绘制，着重勾勒螺旋桨的外形和机头前端的细节。

沿右侧方向描绘驾驶舱和机翼的轮廓。

向下绘制起落架的细节结构。

8 描绘战斗机机身的线条和表面结构细节，以准确表现其外形和特征。

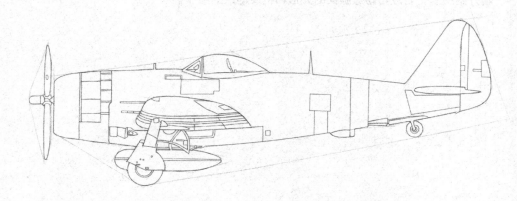

9 完成尾翼的绘制。

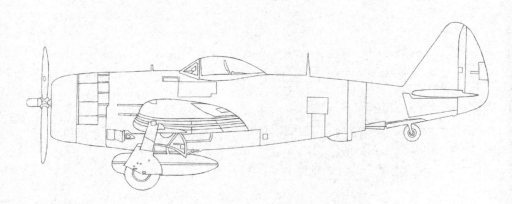

10 用橡皮擦掉多余的草图线条，使画面更加整洁。

CHAPTER 4

第4章

中大型战机

4.1 米格-23超声速战斗机

米格-23超声速战斗机特点分析

　　米格-23超声速战斗机，被称为"鞭挞者"，采用变后掠翼技术，是一种高机动性的战斗机，适用于执行多种任务。该战斗机的结构相对复杂，特别是机身上众多结构的拼接处。在绘制过程中，需要保持耐心，并且妥善处理各个结构之间的关系，尽可能使用平滑的直线勾勒各个细节。

米格-23超声速战斗机的绘制

1 用直线大致勾画出战斗机的外形边界和各部位比例。

2 确定机头、机身、机翼和尾翼的位置与外轮廓。

3 用直线进一步勾勒战斗机各部位的外轮廓形状和内部结构。

4 明确战斗机内部结构细节。这里用短直线勾勒出各结构的具体位置和形状就可以了，完成草图的绘制。

用橡皮把草图线条的颜色擦得浅一些，擦到能看到的程度即可。开始确定线稿，从战斗机前端开始绘制，画出机头部分的形状和大结构。

向右侧画出机身和垂直尾翼部分的结构。

精确地画出两侧机翼的轮廓和内部结构。

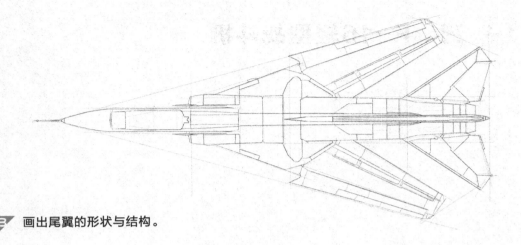

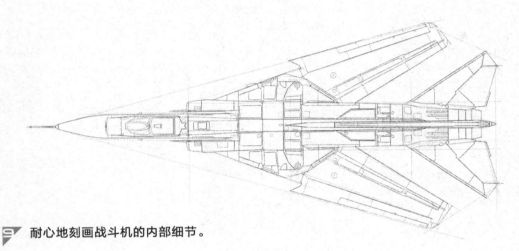 画出尾翼的形状与结构。

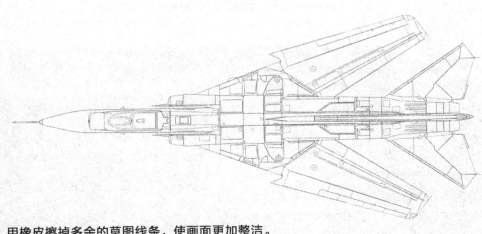 耐心地刻画战斗机的内部细节。

用橡皮擦掉多余的草图线条，使画面更加整洁。

4.2 F-16轻型战斗机

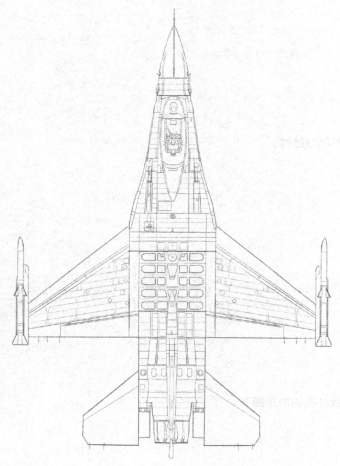

F-16轻型战斗机特点分析

　　F-16 轻型战斗机是一款多用途战斗机，绰号"战隼"，具有相对紧凑和流线型的机身外形，绘画时需突出其动感和灵活性。特别要注意表现出其尖锐的机头和后掠角切尖三角翼的设计，以及机翼结构的独特性，还要注意绘制机翼外侧的武器挂载支架。准确捕捉该战斗机的外观特点，可以展现其高速飞行的特点和机动性能，使绘画作品更加生动和具有冲击力。

 F-16轻型战斗机的绘制

1 用直线大致确定战斗机的外形边界和各部位比例。

2 在外形边界的基础上画出战斗机各部位的大体形状。

3 进行更加细致的描绘，以明确飞机各个部位的外轮廓。同时将驾驶舱的结构勾勒出来。

4 明确机身、机翼和尾翼表面的结构，完成草图绘制。这将有助于捕捉飞机的细节和特征。

用橡皮轻轻擦淡原始草图的线条，使其颜色变浅，保持适度的可见度即可。开始确定线稿，精确地勾勒出战斗机的外轮廓，确保其形状准确无误。

绘制战斗机机翼上的挂载支架和导弹。注意准确描绘支架与导弹的形状及其位置关系。

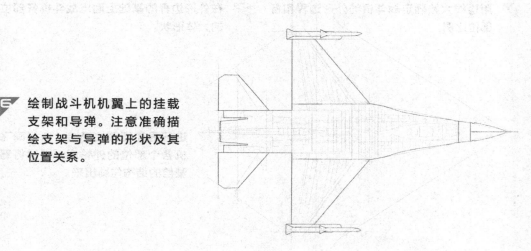

将机头和驾驶舱的细节绘制出来。

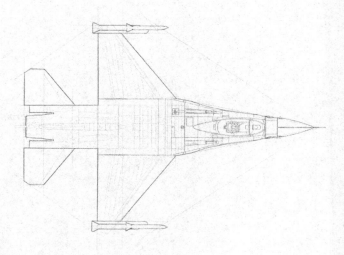

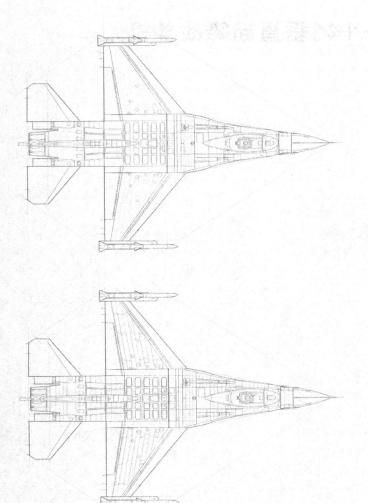

 绘制战斗机的机身、机翼、尾翼等细节，将其形状和位置刻画得更加准确。通过细致的描绘，展现战斗机的整体结构和各个部分之间的关系。确保绘图的准确性和细腻度，以呈现出更加逼真的战斗机形象。

用虚线将战斗机表面结构的衔接线绘制出来，提升画面的质感。

用橡皮擦掉多余的草图线条，使画面更加整洁。

4.3 雅克–141垂直起降战斗机

雅克–141垂直起降战斗机特点分析

　　雅克–141 垂直起降战斗机是一款低超声速短距垂直起降战斗机，也是世界上第一款超声速垂直起降战斗机。该战斗机采用了双发动机的布局，两台发动机位于机身两侧。适合用长直线简练、清晰地画出战斗机外观，注意保持战斗机整体轮廓和线条细长的特点。

雅克-141垂直起降战斗机的绘制

1 用直线大致勾勒战斗机外形的基本比例和边界。

2 在战斗机外形边界的基础上进一步明确机头、机身、机翼和尾翼的位置与外轮廓。

3 细化战斗机的外轮廓。

4 勾画战斗机表面结构的具体位置和形状，完成草图的绘制。

☞ 用橡皮把草图的线条颜色擦得略浅，仅
保留可见程度。开始确定线稿，详细勾
勒机头、机身和机尾的形状。

☞ 逐步细化座舱和机身的表面结构。

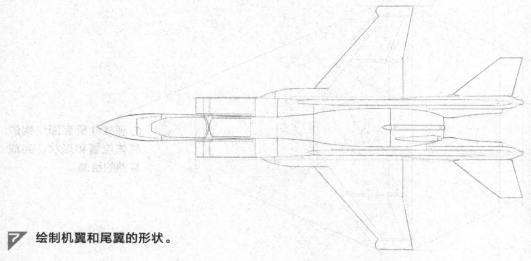

☞ 绘制机翼和尾翼的形状。

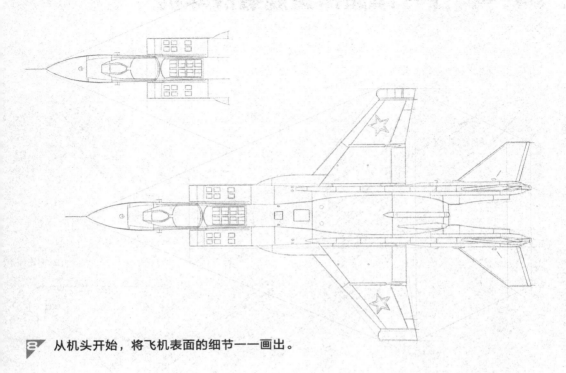

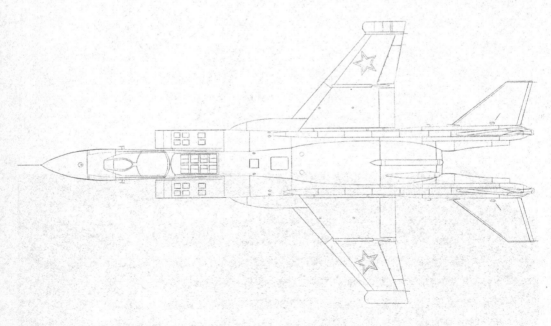

8 从机头开始，将飞机表面的细节一一画出。

9 用橡皮将多余的草图线条擦除，使画面更加整洁。

4.4 F-14超声速舰载战斗机

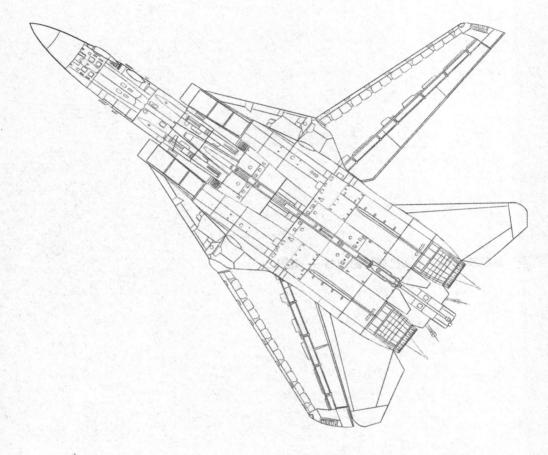

F-14超声速舰载战斗机特点分析

　　F-14 超声速舰载战斗机是由格鲁曼公司研制的双座多用途战斗机，用来替换F-4 战斗机。该战斗机科技感十足，战斗力也十分强，其酷似航空飞船的外形让众多军迷为之疯狂。此款战斗机表面结构相对复杂，在进行细节部分的绘制时要始终确保整体性。比较好的绘制方法是先建立简单的外轮廓，再逐一增加细节。

F-14超声速舰载战斗机的绘制

1 用直线大致勾勒战斗机外形的基本比例
和边界。

2 在战斗机外形边界的基础上进一步确定机
头、机身、机翼和尾翼的位置与外轮廓。

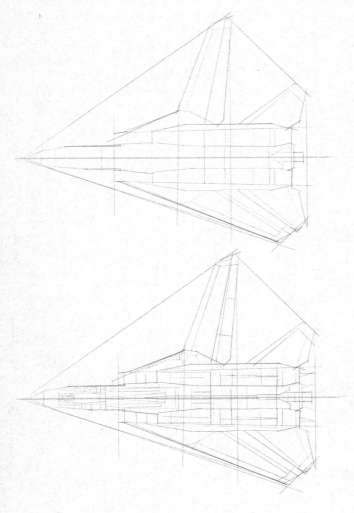

3 绘制战斗机各部分的结构。

4 用直线勾勒出战斗机表
面的细节结构。

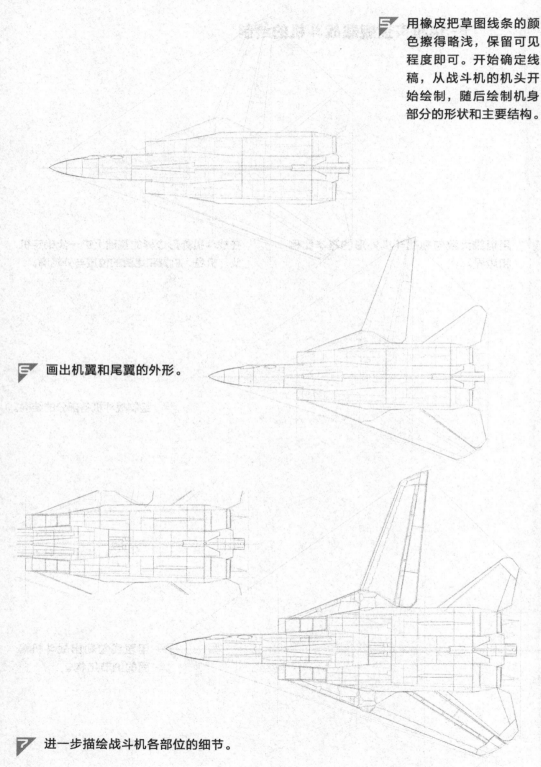

用橡皮把草图线条的颜色擦得略浅，保留可见程度即可。开始确定线稿，从战斗机的机头开始绘制，随后绘制机身部分的形状和主要结构。

画出机翼和尾翼的外形。

进一步描绘战斗机各部位的细节。

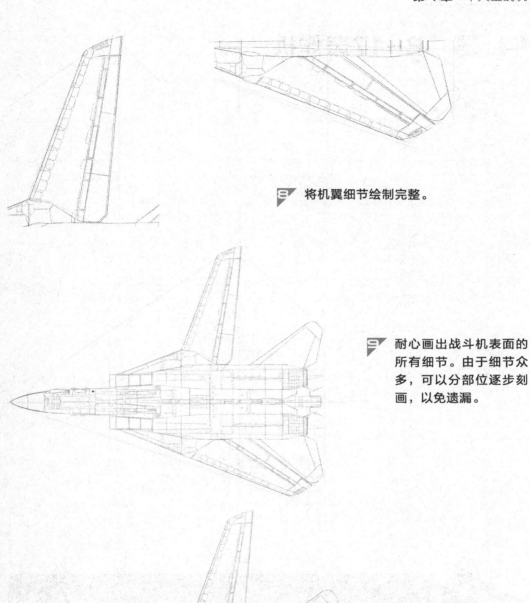

8 将机翼细节绘制完整。

9 耐心画出战斗机表面的所有细节。由于细节众多，可以分部位逐步刻画，以免遗漏。

10 用橡皮擦掉多余的草图线条，使画面更加整洁。

4.5 B-17轰炸机

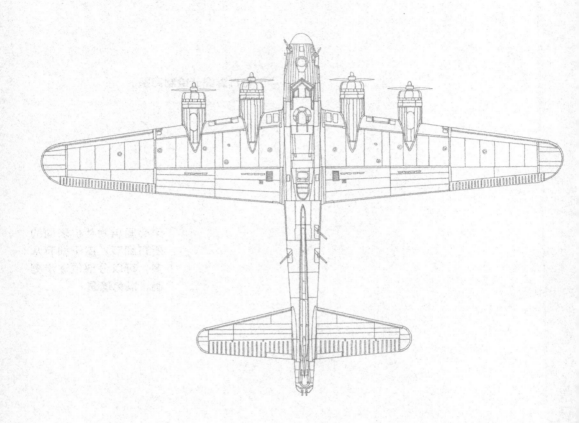

B-17轰炸机特点分析

　　B-17 轰炸机由波音公司制造，机身具有较大的尺寸。它以 13 挺重机枪配置而闻名，堪称一座真正的"飞行堡垒"。尽管它的航程较短，但它具备较大的载弹量和较高的飞行高度优势，并且以其坚固可靠而闻名。该轰炸机呈现出坚固而厚重的外观。在绘画中，需要突出其庞大而圆润的机身形状，特别强调机头的突出和机翼的宽广。此外，还要凸显其独特的多发动机布局。

B-17轰炸机的绘制

1 用直线勾勒出轰炸机的边界。

2 在轰炸机边界的基础上进一步明确机头、
机身、机翼和尾翼的位置和外轮廓。

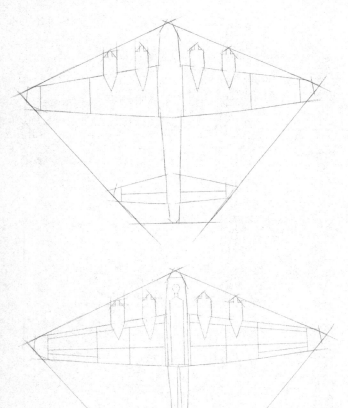

3 进一步明确轰炸机的外轮廓。

4 勾勒轰炸机具体的表面结
构，确定其位置和形状，
完成草图的绘制。

用橡皮把草图的线条颜色擦得略浅一些，可见即可。开始确定线稿，仔细勾勒出轰炸机的机头、机身轮廓与内部大的结构。

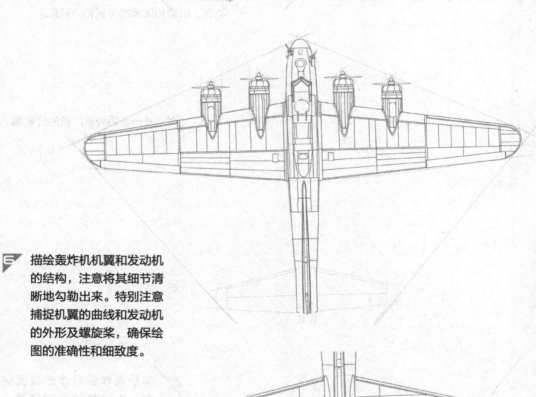

描绘轰炸机机翼和发动机的结构，注意将其细节清晰地勾勒出来。特别注意捕捉机翼的曲线和发动机的外形及螺旋桨，确保绘图的准确性和细致度。

完成机尾和尾翼的轮廓与细节的绘制。

8 耐心地将机头、机身、机翼、尾翼上的细节纹理依次表现出来。

9 用橡皮轻轻擦除多余的草图线条，保持画面清晰和整洁。

4.6 苏-27重型战斗机

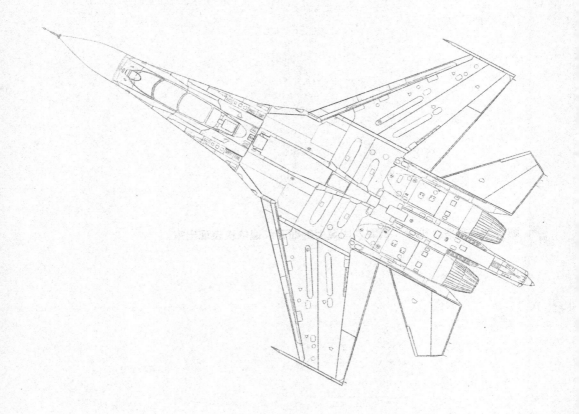

苏-27重型战斗机特点分析

　　苏-27重型战斗机是一款单座双发全天候空中优势重型战斗机。它拥有悬挂式中单翼和光滑弯曲的边条翼，其机身后部设置有双垂直尾翼，形成独特式布局。其线稿中包含大量表面结构细节，这些细节有助于增加线稿的逼真度。绘画时线条要简洁流畅，以突出该战斗机的动感和飞行特性。

 苏−27重型战斗机的绘制

1 用直线大致勾勒出战斗机的边界和基本比例。

2 在战斗机外形边界的基础上进一步明确机头、机身、机翼和尾翼的位置与外轮廓。

3 用直线进一步勾勒战斗机各部位的外轮廓，并简单区分其内部结构。

4 细化战斗机内部结构的具体位置和形状，完成草图的绘制。

用橡皮把草图线条的颜色擦得略浅一些，可见即可。开始确定线稿，从战斗机的机头开始绘制，绘制出机身部分的形状和主要结构。

绘制机翼和尾翼的结构。

详细描绘座舱位置的表面结构，以使其更加精确。

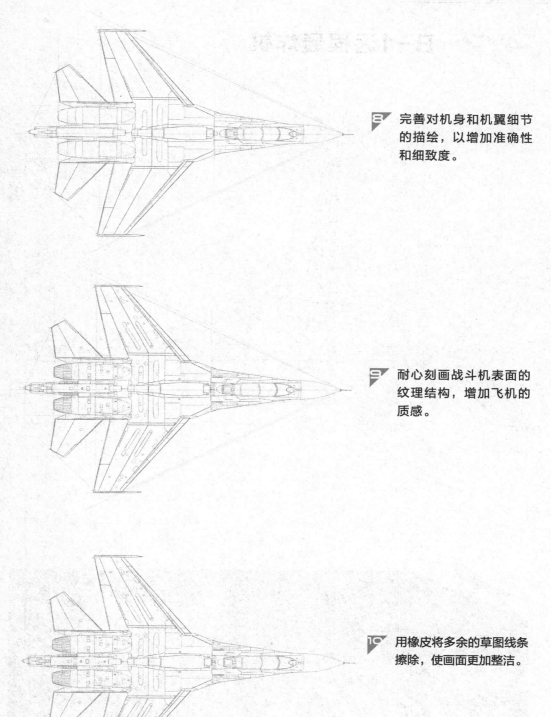

8 完善对机身和机翼细节
的描绘，以增加准确性
和细致度。

9 耐心刻画战斗机表面的
纹理结构，增加飞机的
质感。

10 用橡皮将多余的草图线条
擦除，使画面更加整洁。

4.7 B-1远程轰炸机

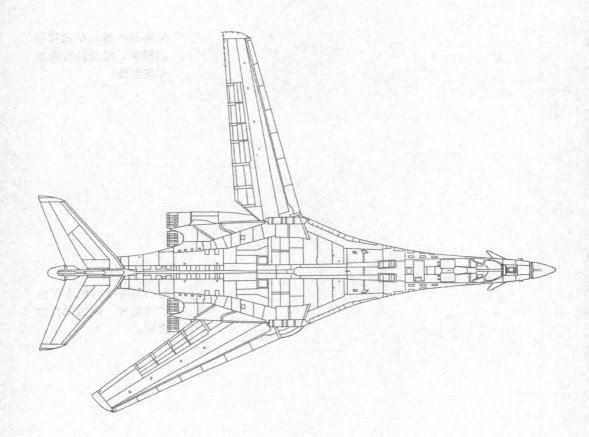

B-1远程轰炸机特点分析

 B-1远程轰炸机是由罗克韦尔国际公司研制的变后掠翼超声速多用途战略轰炸机,同时也可用作巡航导弹的携带平台。在绘画中,需要突出该轰炸机长而窄的机身形状及大翼展等特点,特别要注重描绘其突出的机头部分。在绘制机身时,需准确呈现其流线型和平滑的外形特征。此外,要特别强调机翼的形状和比例并凸显其独特的后掠翼设计。

B-1远程轰炸机的绘制

1 用直线勾勒出轰炸机的基本比例和边界。

2 在轰炸机外形边界的基础上进一步明确机头、机身、机翼和尾翼的位置与外轮廓。

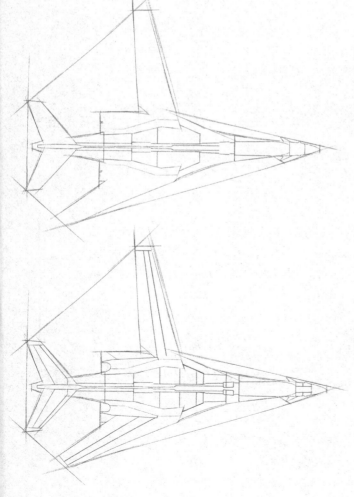

3 进一步明确轰炸机的外轮廓。

4 勾勒轰炸机具体的表面结构，确定其位置和形状，完成草图的绘制。

用橡皮把草图线条的颜色
擦得略浅一些，可见即可。
开始确定线稿，仔细勾勒
轰炸机机头和机身的轮廓
与内部大的结构。

绘制轰炸机机翼、尾翼和
发动机的轮廓结构。

细化轰炸机机身的表面
细节。

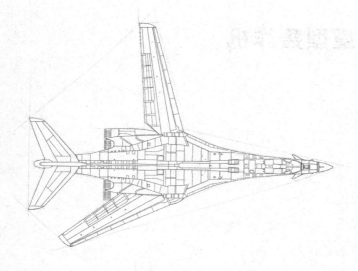

▼ 8 进一步绘制机翼和发动机的细节。

▼ 9 完成尾翼细节的绘制。

▼ 10 用橡皮擦去多余的草图线条，使画面更加清晰、整洁。

4.8 B-52重型轰炸机

B-52重型轰炸机特点分析

　　B-52重型轰炸机是波音公司研制的亚声速远程战略轰炸机。该轰炸机具有非常长的机身。绘制时需突出其长而窄的机身形状，同时需要注意的是，其机翼位于机身上部，采用了高翼布局，要准确描绘机翼的形状和比例，强调其大翼展的特点。此外，要细致描绘多个发动机的位置和形状，以展现其独特的外观特征。

B-52重型轰炸机的绘制

1 用直线勾勒出轰炸机外形的基本比例和边界。

2 在轰炸机外形边界的基础上明确其各部位的外轮廓线位置。

3 进一步明确轰炸机各部位的准确轮廓。这将有助于在后面的绘制中捕捉轰炸机的细节和特征。

4 勾画轰炸机表面结构的具体位置和形状，完成草图的绘制。

5 用橡皮把草图线条的颜色轻轻擦淡，可
见即可。开始确定线稿，仔细勾勒整个
轰炸机的外轮廓，确保其形状的准确性。

6 从机头开始，向下详细绘制轰炸机的机身结构细节。

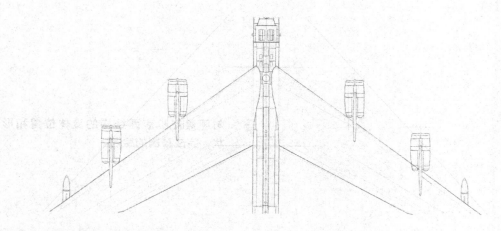

7 画出轰炸机机翼上的发动机与挂载的导弹。

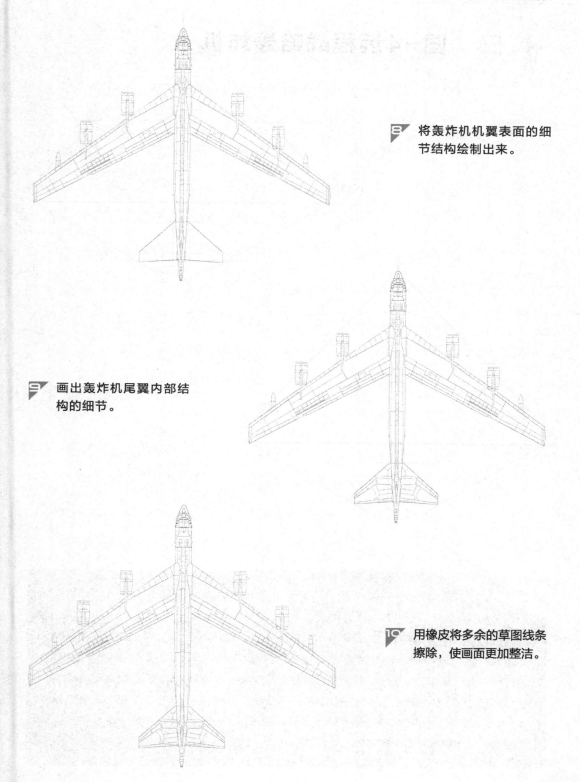

8 将轰炸机机翼表面的细节结构绘制出来。

9 画出轰炸机尾翼内部结构的细节。

10 用橡皮将多余的草图线条擦除，使画面更加整洁。

4.9 图-4远程战略轰炸机

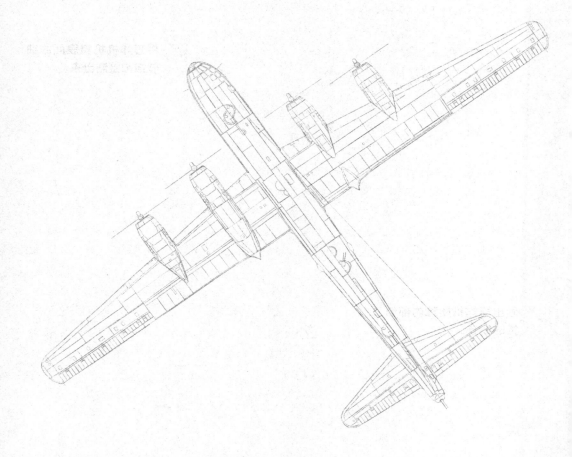

图-4远程战略轰炸机特点分析

　　图-4远程战略轰炸机具有长机身、4台发动机布局、高翼布局等特点。这款轰炸机在设计上受到了B-29"超级堡垒"轰炸机的影响。由于其庞大的机身，这一机型除了作为轰炸机，也被改装为加油机和预警机使用。由于该轰炸机细节丰富，绘制时需要耐心，突出轰炸机表面组件结构和纹理感，能够很好地避免中大型战机带来的单调感，表现出轰炸机的机械质感。

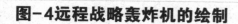 **图-4远程战略轰炸机的绘制**

1 用简洁的线条大致勾画出轰炸机的外形边界和基本比例。

2 明确出轰炸机各部位的外轮廓。

3 用简洁的直线概括轰炸机表面的纹理结构，完成草图的绘制。

4 用橡皮把草图线条的颜色擦得略浅一些，可见即可。开始确定线稿，依照草图绘制机身部分的准确轮廓。

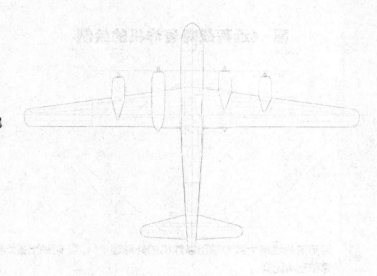

绘制发动机、机翼和尾翼的外轮廓。

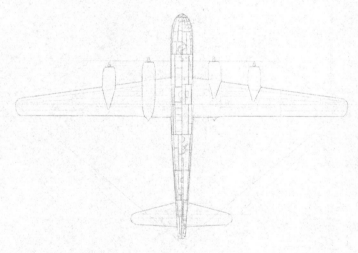

明确机身细节，将机身表面的纹理结构刻画清楚，以增加准确性和细致度。

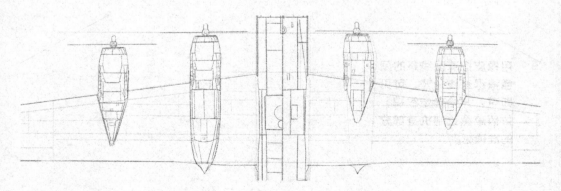

绘制出发动机和螺旋桨细节。

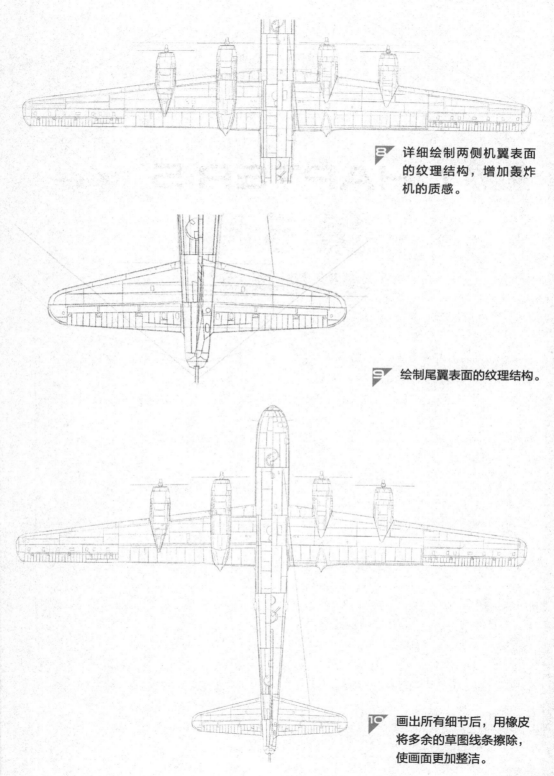

▼8 详细绘制两侧机翼表面
的纹理结构，增加轰炸
机的质感。

▼9 绘制尾翼表面的纹理结构。

▼10 画出所有细节后，用橡皮
将多余的草图线条擦除，
使画面更加整洁。

CHAPTER 5

第 5 章

特殊形状战机

5.1 B-2隐形轰炸机

B-2隐形轰炸机特点分析

　　B-2 隐形轰炸机采用了翼身融合的设计，整体呈流线型。这种设计大大降低了轰炸机在雷达波段被侦测到的概率，增强了隐形性能；同时该轰炸机采用无尾翼布局，机身末端呈锥形。绘制侧视图时要注意捕捉其整体的平滑线条和无边角的外形；重点绘制该轰炸机的前部，包括流线型的机头和尖锐的机翼；细致描绘表面的细节。由于该轰炸机表面非常光滑，并覆盖有特殊的隐身涂层，在绘制外轮廓时，要尽量使用流畅平滑的线条来表达。另外，要准确捕捉该轰炸机的独特外观，展现其隐形性能和未来感。

B-2隐形轰炸机的绘制

1 用简单的线条勾勒出轰炸机的大致范围，确定其整体外形。

2 在大致范围的基础上进一步勾勒出轰炸机整体的外轮廓。

3 用直线逐步勾勒各部位的外轮廓形状，并简单区分轰炸机的表面结构。

明确轰炸机各个结构的具体位置和形状，完成草图的绘制。

用橡皮把草图线条的颜色擦得浅一些，擦到能看到的程度即可。开始确定线稿，从轰炸机的最上面开始绘制，用流畅的线条画出机身上边缘位置的轮廓。

向下画出轰炸机机翼和机头等部位的线稿，注意拼接线的绘制。

7 逐步画出机身下部和前后升降轮支架结构的形状和细节。

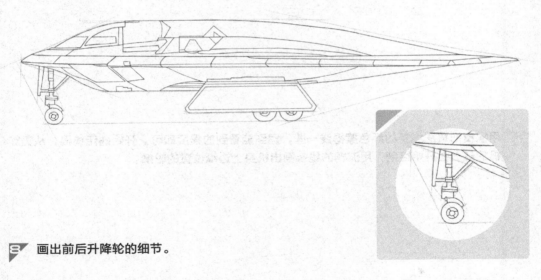

8 画出前后升降轮的细节。

9 用橡皮将多余的草图线条擦除，使画面更加整洁，突显轰炸机清晰的外轮廓。

5.2　AH-1武装直升机

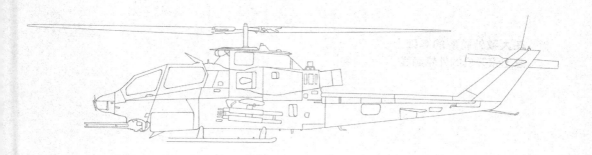

AH-1武装直升机特点分析

　　AH-1武装直升机是一款具备强大火力和机动性能的直升机，其机身采用了窄体设计，这种设计使该直升机更加灵巧和机动。绘制该直升机时要表现其坚固有力的外观特点，适合用流畅又有力度的线条来描绘其机身轮廓，从而表现其灵动感。

AH-1武装直升机的绘制

1 用简洁的直线大致勾画
出直升机的外轮廓。

2 在大致外轮廓的基础上
画出直升机的外轮廓线。

3 进行更加细致的描绘，
以确定直升机的外轮廓。
这将有助于捕捉直升机
的细节和特征。

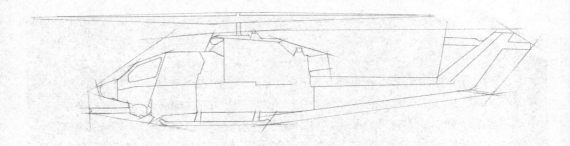

4 明确直升机表面大致结构的位置和形状，完成草图的绘制。

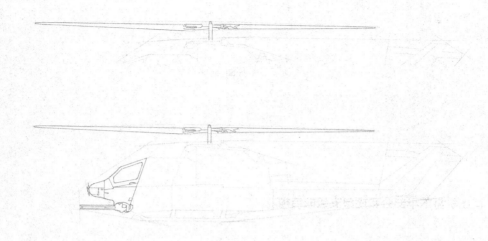

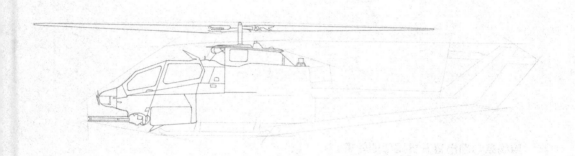

用橡皮将草图线条的颜色擦得浅一些，可见即可。开始确定线稿，着重绘制螺旋桨和机头的细节。

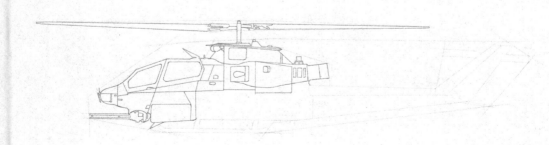

顺着右侧方向画出驾驶舱后半部分的结构和机身顶部的轮廓。

绘制直升机机身顶部剩余的部分，确保绘制完整且不遗漏任何细小结构。

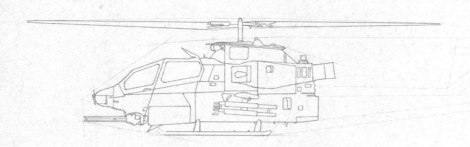

8 画出机身下半部分和底部支架的结构。

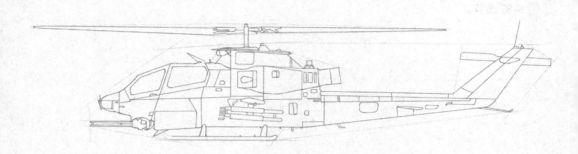

9 用线条勾勒出直升机尾部的轮廓。

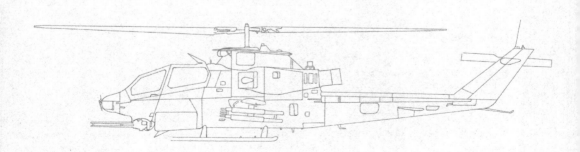

10 用橡皮擦掉多余的草图线条，使画面更加整洁。

5.3　P-38战斗机

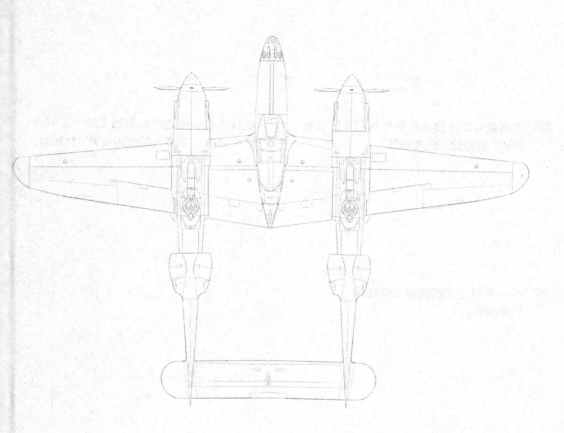

P-38战斗机特点分析

　　P-38 战斗机以其独特的双体设计而闻名，它是一款双引擎战斗机，具备出色的性能和多项功能。独特、创新和科技感是该战斗机的最大特点。绘画时需突出其独特的双体设计，呈现其流线型机身形状和大翼展的特点，传达其独特和创新的形象。

P-38战斗机的绘制

1 用直线勾勒出战斗机外形的基本比例和边界，注意比例的准确性。

2 在战斗机外形边界的基础上进一步明确机头、机身、机翼和尾翼的位置与外轮廓。

3 进一步细化飞机各部位外轮廓边缘细节。

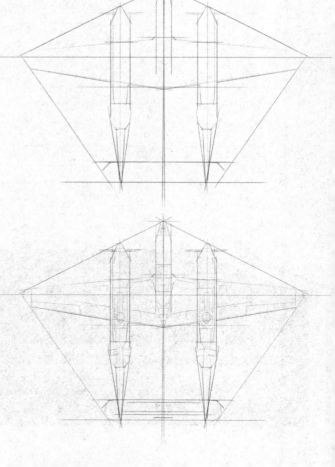

4 细化战斗机的表面结构，包括机身、机翼、尾翼，以及机身上的细节部分。明确战斗机各个部位之间的连接关系，确保绘图的准确性和细致度。

用橡皮把草图线条的颜色擦得浅一些，可见即可。开始确定线稿，准确勾勒机头、机身、机翼、螺旋桨和尾翼的外轮廓，确保绘制出准确的形状。

细致地绘制战斗机机身中部的细节结构。注意描绘出机身的凸起、凹陷和线条细节。

准确勾勒战斗机左侧发动机舱的结构，确保表现出发动机舱与机身的连接关系和细节特征。

8 勾勒战斗机右侧发动机舱的结构。

9 绘制机翼和尾翼上存在的结构线,以及螺纹、铆钉等的位置和排列细节,表现出更加细腻的效果。

10 用橡皮擦除多余的草图线条,突显战斗机的外轮廓和细节,使画面呈现更具吸引力和专业感的效果。

5.4 AH-64武装直升机

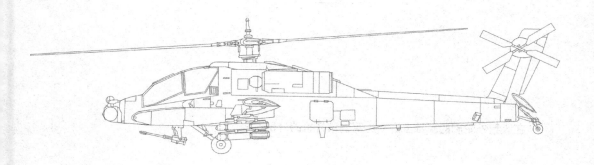

AH-64武装直升机特点分析

　　AH-64 武装直升机具备强大的火力和机动性能。该直升机以其独特的外观和战斗能力而闻名。它采用了流线型的外形设计，具备强大的机动性和悬停能力，外形坚固且威武，展现出战斗性和攻击性。绘画时需着重捕捉其如鹰般的机头和庞大的主旋翼和尾旋翼。绘制机身时，要注意呈现其棱角分明的外形特征。

AH-64武装直升机的绘制

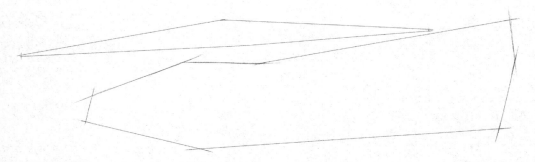

1 大致勾勒出直升机的外轮廓，并确定其主旋翼的大小。

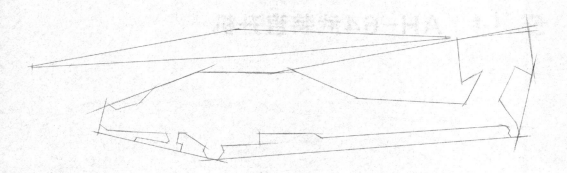

2 在大致外轮廓的基础上进一步明确直升机的外形。

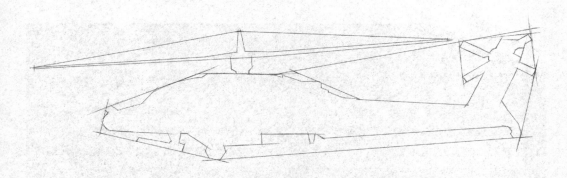

3 进一步细化直升机的外形，特别是明确旋翼系统的形状。

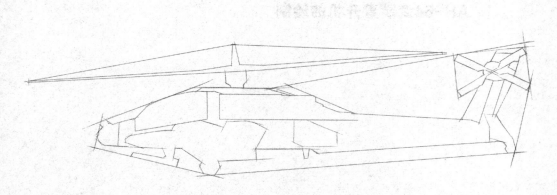

4 将直升机表面结构大致确定出来，完成草图的绘制。

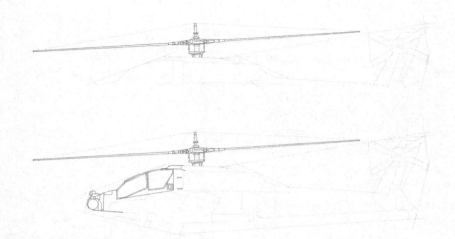

用橡皮把草图线条的颜色擦得浅一些，可见即可。开始确定线稿，把主旋翼、机头和驾驶舱前端上部详细绘制出来。

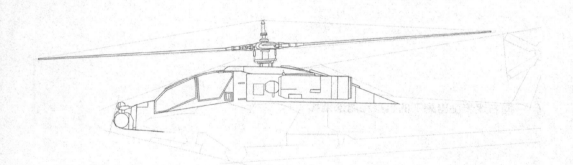

向右侧继续画出直升机驾驶舱后端上部的结构。

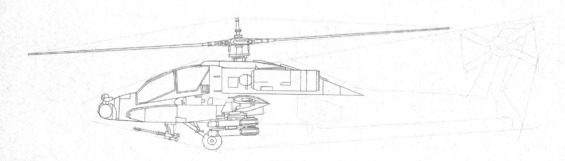

绘制直升机驾驶舱下部的结构及副翼等。尤其是副翼挂架上的武器细节众多，绘制时要注意区别前后关系。

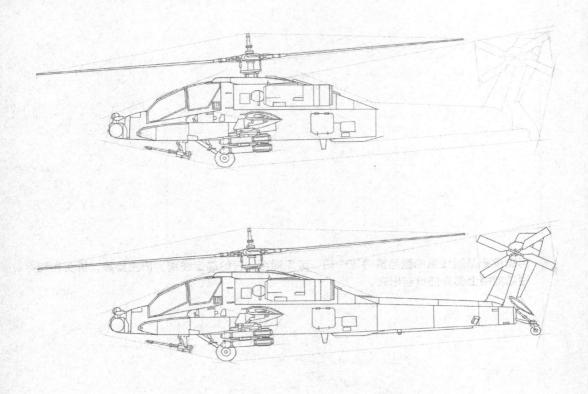

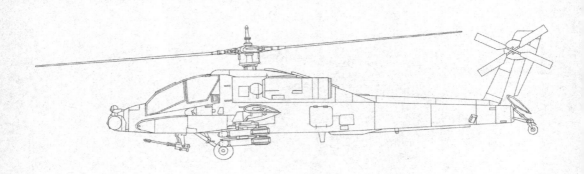

⯈ 向右逐步画出剩下的机身和尾部结构。

⯈ 用橡皮擦掉多余的草图线条，使画面更加整洁。